藏在名画里的

中国艺术

—风俗画—

毕然◎著

航空工业出版社
北京

内容提要

本书是一套提升孩子艺术鉴赏力的美学启蒙读物。全书共 5 册，包含中国名画里的动物、花鸟、人物、山水与风俗。全书用名画解读、画家有话说、藏在名画里的秘密、画里的故事等多种形式，让孩子充分感受中国画的画面美、颜色美、构图美，领略画作中呈现的社会风貌、社会百态、衣食住行、地理人文，感受画家精彩的艺术人生，在潜移默化中提升审美能力。

图书在版编目（CIP）数据

藏在名画里的中国艺术．风俗画 / 毕然著．-- 北京：航空工业出版社，2023.11
ISBN 978-7-5165-3507-3

Ⅰ．①藏… Ⅱ．①毕… Ⅲ．①风俗画 - 鉴赏 - 中国 - 青少年读物 Ⅳ．① J212.052

中国国家版本馆 CIP 数据核字（2023）第 186193 号

藏在名画里的中国艺术·风俗画
Cangzai Minghuali de Zhongguo Yishu · Fengsuhua

航空工业出版社出版发行
（北京市朝阳区京顺路 5 号曙光大厦 C 座四层　100028）
发行部电话：010-85672688　010-85672689

唐山楠萍印务有限公司印刷　　　　全国各地新华书店经售
2023 年 11 月第 1 版　　　　　　　2023 年 11 月第 1 次印刷
开本：787×1092　1/16　　　　　　字数：55 千字
印张：4　　　　　　　　　　　　定价：200.00 元（全 5 册）

前 言

"中国水墨画真玄妙，好看却看不懂。"

面对中国画，总能听到孩子发出这样的感慨。

的确，"看不懂"似乎渐渐成了艺术品的某种特性。成年人会选择睁一只眼闭一只眼地从中国画前溜过，但孩子们却会对着一幅中国画问出十万个为什么。

那么，让我们先来明确一个问题：中国画为什么叫国画？

中国画是中国人用毛笔和水墨画的画，是中国人创造出的有民族审美和民族性格的画。

早在三千多年前，老子就悟到"五色令人目盲"，这里"盲"是指眼花缭乱、无所适从的感觉。古代画家由此领会了真谛：杂即是乱，多就是少，要抛开那些绚丽无章的色彩，用墨色涵纳世间的千万色。由此，便有了所谓"墨分五色"，素雅、庄严的墨色中又有细腻而丰富的变化，水墨画应念而生。

因为中国人含蓄的性格，对宇宙、山川、情感等的艺术表现常会采用"借景抒情""托物言志"，寄情于山水、花鸟让众多中国古代画家沉迷其中，山水画、花鸟画应运而生。

了解了中国人的民族审美和性格，遮挡在中国画前面的神秘面纱就可以慢慢被掀开。

看中国画即是读历史。这一幅幅历尽沧桑、穿越时间劫难最终依然散发着艺术风骨的世间瑰宝，是中国古人艺术创作的结晶。

这套书精选四十幅传世中国名画，有写意、工笔、兼工带写；有动物、花鸟、山水、人物和风俗，每一幅画都蕴含着不凡的故事。

让我们一起打开这套书，从一幅幅画走进真实、气韵生动的中国人的精神世界，感知长风浩荡的中国传统文化，感受古人丰富的内涵及气韵在方寸之间流转。

目录

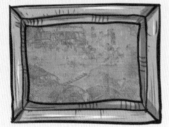
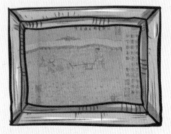
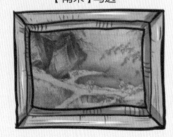
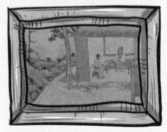
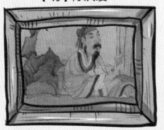

游春图

跟着古人踏青去喽

【隋】展子虔 作

绢本，设色，纵43厘米，横80.5厘米

北京故宫博物院藏

你知道**春天**都有哪些**习俗**吗？

如果你在**展子虔**的画中游览，

与千年前的古人一起观赏春天美景，

你就能找到答案。

春来了，万物复苏，花开了，

生命在春天绽放光彩。

古人们很早就知悉了大自然的规律，

春天一起去**踏青、赏花、游春**，

已经成了一种**祈福**的美好仪式。

这幅画像是中国画春天里第一记报晓春雷，

由此拉开**隋唐山水画**艳丽多姿的序幕。

来呀，一起去游春噢！

此图为山水画，从右向左展开，春天的气息便扑面而来。在青山绿水间，你的眼睛会因满眼的绿色而湿润，鼻子似乎也能闻到青葱的草木气息。

江南二月，桃杏争艳的美景呼之欲出。人们在如此美好的季节，走进大自然赏花泛舟，在踏青游春中，感受美好的春光。

右起画卷隔水处有宋徽宗题写的"展子虔游春图"六个大字。

一条依山临水的小径曲折蜿蜒，路随山转，通向竹篱门前的妇人。

继续向上而行，夹岸绿草如茵，绿树苍郁，桃杏盛开，有人策马疾驰，有人悠闲散步。远处青山叠翠，佛寺、农家点缀其间。

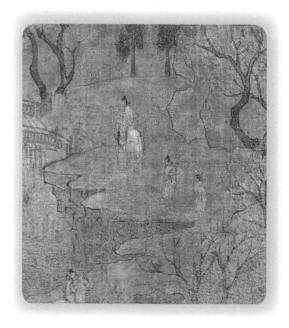

再往前走，是一座红木小桥。前方可见几株桃树，花开正盛。画面的中景是一片融融湖水，流向远方。湖中有仕女泛舟水上。一水两岸，对岸也是青山绿树，岸边的两人似在望湖兴叹，又似在远眺湖心的仕女。

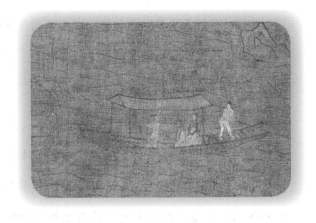

全画以春游为主题，呈现一派春光明媚、熏风和煦的踏春游乐之景。

画面右上角有清朝乾隆皇帝的题诗：柳暗花明霁景霁，如茵陌上草萋萋。王孙底识春游倦，剩得宣和六字题。

画家有话说

我是展子虔。

我是个经历了北齐、北周、隋三朝的画家，但后人还是将我归入了隋朝，原因显而易见：在中国绘画史上，除了我能站在隋朝这个行列中，似乎没有他人了。

自我出生，战争连绵。我历经北齐、北周的乱世，其间皇帝走马灯式地更换。

童年时期的我喜欢手持树枝在地上画画。后来，我开始拜师学艺，走上绘画之路。

最终，隋文帝结束了战乱。南北一统后，社会经济趋向繁荣，文化也走向复兴。老百姓们终于能松一口气了，大家都渴望过上宁静平和的生活。

当时，我被隋文帝征召入朝为官，并派往洛阳、西安、扬州、浙江等地的寺院绘制佛教壁画。当然，闲暇时我也会画一些山水画。

这不，春天来了，风和日丽、春光明媚。这么美好的季节，人们自发地来到郊外，在青山绿水中间踏青游玩。有的骑马穿行，有的步履悠闲，停停走走，女孩子摘几朵花，戴在头上，笑得比春天还灿烂。

波光粼粼的湖面上一艘游船缓缓地驶来，有人在船上吹起了横笛。

没有战乱，没有杀戮，人们在美好的春天里为平安祥和的生活祈福，祈祷春和景明，国泰民安。

我也随着家人一起来踏青了，你在画中找到我了吗？

藏在名画里的秘密

此画以青绿为主色调，重着山水。青绿色调的山林，是春天自然景色的本色。

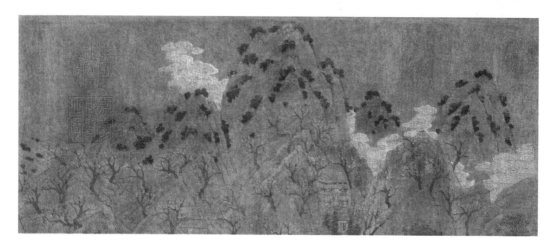

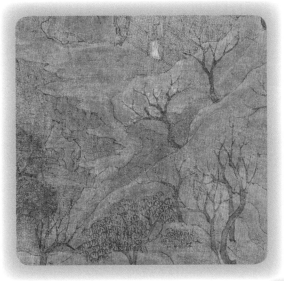

画家用泥金描绘山脚，用赭石填染树干。松针深绿，春花粉白，两类用色融合，注意深浅平衡。

笔法细劲流利。山峦树石空勾无皴，线条有轻重、顿挫的变化。画家用笔勾线以骨法为上，多用转折，提按得法。

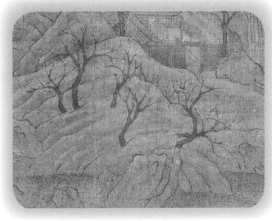

画中"丈山、尺树、寸马、豆人"，这种远近、高低的空间关系及对象大小相互比衬的比例关系，一改魏晋南北朝时期的"人大于山，水不容泛"的稚拙画风，展现了展子虔对自然景物独特的观察、理解，较好地表现了"远近山川，近在咫尺"的空间效果。

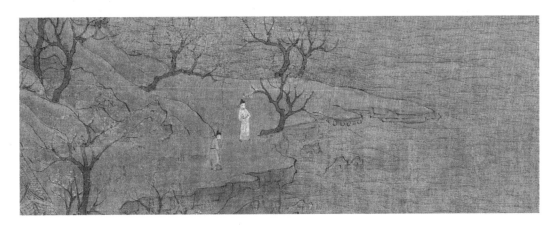

画家擅用点花法，勾勒细节，对唐朝的李思训等一派青绿山水画家产生了很大影响。

对枝芽的处理，运用了粉点染，形成芽苞初放的形象。

在人物绘制上，这种点染法会让细小如豆的人、马等形态毕现。

画水一丝不苟，柔美灵动，畅神之情，留心于物。

《游春图》自问世以来，一直是名人显士珍视的画卷，据说被宋徽宗、元成宗之妹大长公主、明朝权臣严嵩都收藏过。清末，这幅画被溥仪带至长春，之后流落民间。

当时，"民国四公子"之一的张伯驹辗转得知《游春图》在北京琉璃厂的马霁川手中，并听说他要暗地通过沪商将此画转手外国人，便心急火燎地找到马霁川，开门见山地说道："马掌柜，展子虔的《游春图》你打算怎么办？"

"当然是卖了！只要您拿得出80根金条，这无价之宝就归您了。这画要是卖给洋人，少说也得100条。"马霁川说。

张伯驹严厉地说："马老板，你难道忘记自己是中国人了吗？《游春图》是属于中华民族的！"

后来，经张伯驹多方奔走，中国古玩同业商会出面禁止将《游春图》倒手外国人。为了抢救回这幅国宝级画卷，张伯驹以2.1万美元卖掉了他居住的清末李莲英旧宅，又将美元换成20根金条。然后，他又变卖太太的所有首饰，东拼西凑，最终将《游春图》买到手。

1956年，张伯驹将展子虔的《游春图》与唐伯虎的《三美图》以及清代几幅珍贵山水画全部捐献给了国家。

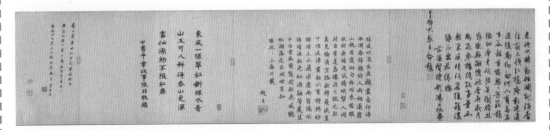

元成宗之姊鲁国大长公主得到此图后，命冯子振、赵严、张珪等文人赋诗卷后

这是迄今为止存世最古的画卷，是"唐画之祖"展子虔的唯一存世作品。此画开唐代金碧山水之先河，以抒情而近似纪实的手法展示美丽的春色和大好河山，呈现中国古人踏春祈福的传统习俗。

《游春图》（局部）

浴婴仕女图

端午时节，别忘了洗个澡哟

【五代】周文矩 作
团扇，绢本设色，纵35.8厘米，横35.9厘米
美国弗利尔美术馆藏

你知道古代最早的儿童画是什么样的吗？

擅长画仕女的周文矩，

是中国古代第一位将目光投向**儿童题材**的画家，

隔着千年的光阴，

依然能隔空投掷出浓浓的**爱意和思念**。

端午时节，

四个活泼的孩子顽皮又可爱，

面带慈爱的妇人为孩子们进行香汤药浴，

如同一尊**中国版的圣母子像**。

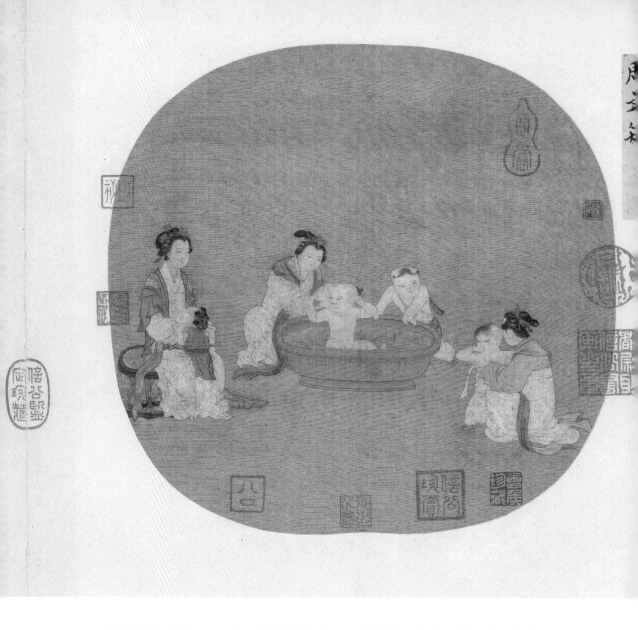

　　此画绘制在团扇上，女性与孩子的组合，形成温馨和谐的画面氛围，是婴戏图中的佳作。画页的右上题"周文矩"，有人怀疑是后人所加。

　　圆形的木制澡盆位于画面的中心位置，一个脱光衣服的小男孩正惬意地坐在里面洗澡，他似乎有点着凉了，旁边蹲着的穿浅色衣裙外罩绿披帛的女子正在给他擦鼻涕。一个穿着浅色肚兜，裹着红围腰的小男孩迫不及待地趴在盆边，两只粉嘟嘟的藕节般的小胳膊撑在木澡盆边缘，懵懂地看向旁边的小孩。

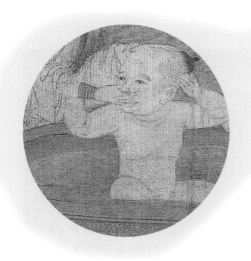

能不能轻点，鼻子快要被揪掉啦！

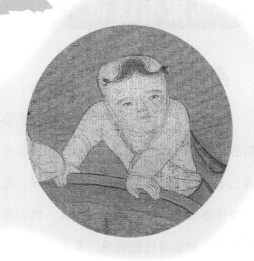

我的发型时髦吗？

画面右边蹲在地上的绿衣女子在为一个还没来得及梳头发的幼童穿衣服，从小孩子抹鼻子的动作来看，他可能刚从澡盆里出来，估计也是着凉了。

画面左边的女子身穿红色半臂、外罩披帛、头戴珠玉，应该是家中的女主人，她坐在精巧的坐墩上，怀里抱着一个正在撒娇的梳髻幼童，目光祥和地注视着整个场景。

11

我是周文矩。

我生活在五代十国的南唐。后主李煜即位后，我应诏到他所创办的画院做宫廷画师。相比山水，身边那些美丽可人的女性，还有那些生养孩子、照顾孩子的女性，她们身上笼罩着的那层母性的光晕，是我百看不厌的图景。

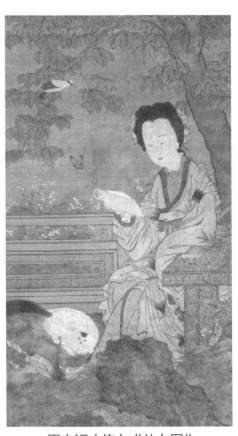

端午时节，当我看到几个妇女给年幼孩子洗澡的场景，突然想起儿时母亲给自己洗澡的情形。端午前几日，天气慢慢热起来，父亲总会采来菖蒲和艾草，那时候小巷子里家家户户都会在门前挂艾草，老人们还用它们制成香囊，给孩子佩戴在身上，用来辟邪，驱除五毒。当天还有一个重要风俗，是给家里的孩子们洗澡祛邪消灾，澡盆里泡着散发

周文矩（传）《仕女图》

着清香的菖蒲或艾草叶，可以防止孩子被毒虫叮咬，还可增强免疫力。

再次闻到艾草的清香，我又想起我的母亲。于是，我把对她的思念绘进了一幅团扇画里，希望这世间的好妈妈和孩子们都能健康平安。

除了《浴婴仕女图》，我还画了《仕女图》《婴戏图》《宫中图》等，你们都看过吗？

这幅团扇画画幅小巧精美，人物塑造生动传神，三个成年女子、四个幼童，构成一幅动静相宜的画面，洋溢着温馨美好的气氛。

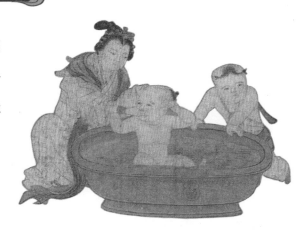

孩童在古代中国画中是难项，大部分画家处理不好婴孩的面部神态，而画家则将孩童丰富的面部表情，喜怒哀乐之态表现得活灵活现。

用笔挺拔劲秀，线条流转自如，画家独创的战笔水纹描，行笔多用较瘦劲的"战笔"（颤动的线条）来表现衣纹，显示不凡功力。在铁线描与游丝描结合的圆笔长线中，时见方笔顿挫，颇有韵味。

女性形象身材比例合理，造型匀称，有隋唐时期仕女画的健康之美，体现了端庄慈爱的母亲形象。

孩童的肌肤质感鲜艳而丰润，用色细腻，动态形象丰富。

画里的故事——画中的灵感

"脸慢笑盈盈，相看无限情。"当周文矩看到南唐后主李煜描绘女子美妙的诗篇，他内心有个柔软的地方被打动了。当一个人完全臣服于另一个人，并不仅仅是因为他的权力和职位，而是与信仰、爱与价值观有关。周文矩认定自己将追随这位艺术家皇帝"思无邪"的眼睛，去"捕捉"和描绘一个个活泼、美丽而真实的女子"影像"。

每一个画家都在画自己，就如同画家在画画时都回避不了自己的经历、学识和生活。南唐画家周文矩最擅长画的是仕女图，在他的画中可以看到他对女性的尊重和关爱。猜想他一定有个慈祥贤德的妈妈、活泼可爱的姐妹或善解人意的红颜知己，在与女性、孩子相处时能够感觉到生命的愉悦和温暖。

不过对他影响最大的还是后主李煜，众所周知，李煜虽是亡国之君，但也是一位艺术家皇帝，在南唐灭亡之前，这位才华横溢的君王，用赤子之眼欣赏着女性之美，写下了流芳百世的诗词。

正是有李煜这样的君王，周文矩才会勇敢地将女性的美好和智慧描绘进作品里，他绘画中所用的"战笔水纹描"，也是来源于李煜书法中的"颤笔"。

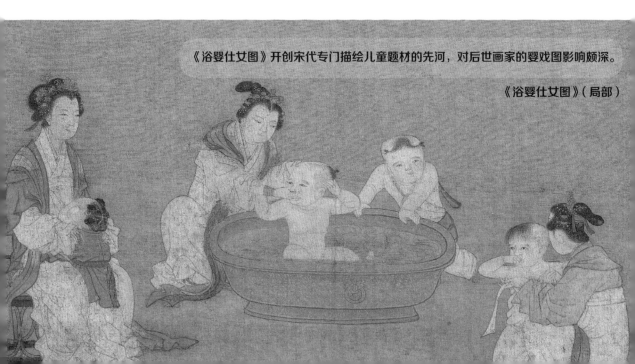

《浴婴仕女图》开创宋代专门描绘儿童题材的先河，对后世画家的婴戏图影响颇深。

《浴婴仕女图》（局部）

清明上河图

北宋汴京生活的百科全图

【北宋】张择端 作

绢本，设色，纵24.8厘米，横528.7厘米

北京故宫博物院藏

你知道 **1700 多年**前，

北宋的都城**汴京**有多热闹吗？

店铺、作坊、酒楼、茶馆，

农民、船工、商家、道士、医生、摊贩、官吏、书生……

画家张择端站在汴河岸边，

提笔画下这熙熙攘攘的**市井百态**。

他感悟世间什么都会消失殆尽，

唯有画作留其名，

即使《**清明上河图**》比画家的命运更多舛。

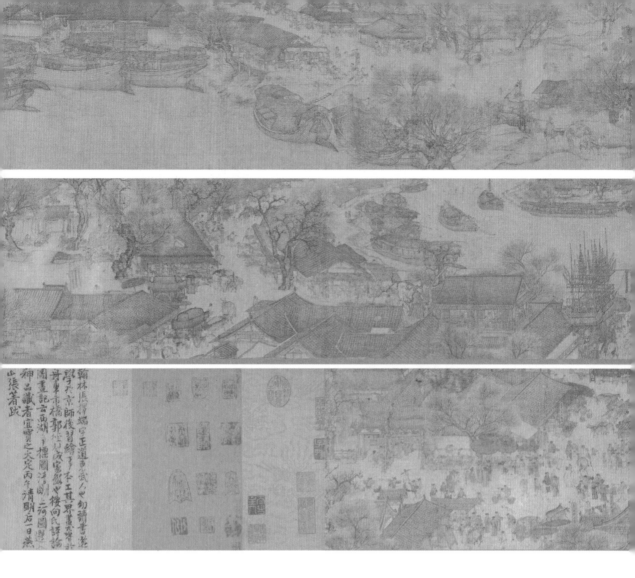

我们将这幅风俗画长卷由右向左徐徐展开。画卷生动再现了北宋都城汴梁东角子门内外和汴河两岸的繁华热闹景象。

此长卷的画题是"清明"与"上河"，可概括为出郊、上河、赶集六个字，按照场景可分为三段。

郊外的清晨，"得得得得"的驴蹄声踏破了疏林的薄雾，几匹毛驴驮着货物缓缓走入我们的视野，也许他们是从很远的地方赶来，想到城里去把货物卖个好价钱。穿过横跨在溪流上的小桥，前方绿柳林丛中掩映着几家农舍，农舍的院子里放着石碾。大路上过来一乘轿子，轿顶有"杨柳杂花"的装饰，这是北宋开封一带扫墓时乘轿的特有习俗；也有人认为这是一支迎亲接娶的队伍，后面骑马的是新郎官，马前是挑着嫁妆的脚夫，

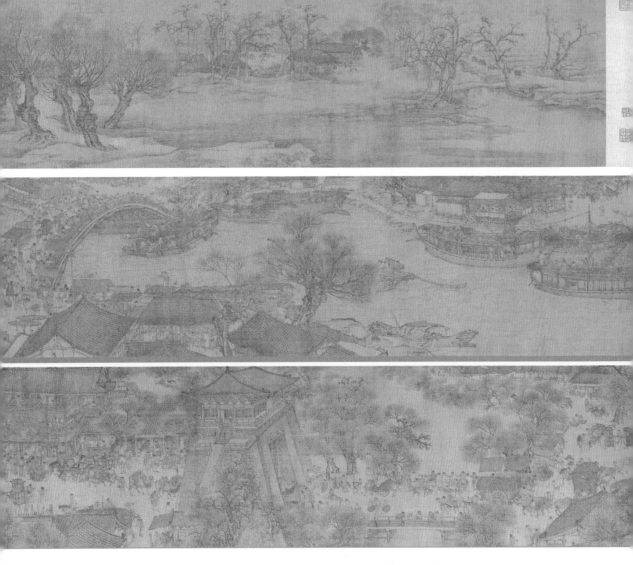

轿子里坐着新娘。轿后跟随着一队人，有的挑担，有的骑马，有的顺道步行，正在往城内进发……

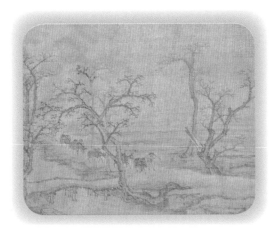

赶路的货商

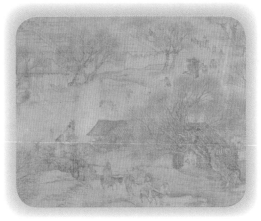

抬轿的队伍

码头卸货

再往前走，便是汴河岸边的两个码头。近处船边船夫正在卸货，岸上与码头隔路相望的有茶馆、饼店、酒馆和纸马（纸马是烧给逝者的祭品）店。

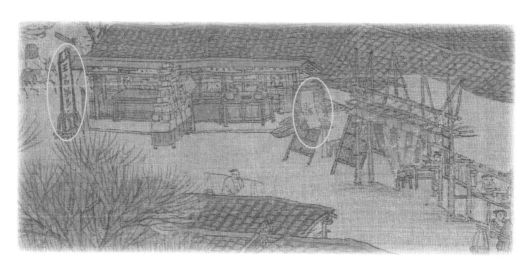

哎呀，那船快翻了！

快，上游的船让开呀！

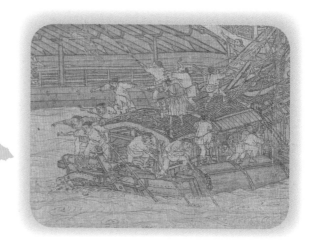

上河。一座规模宏大的木结构拱桥横跨汴河，是水陆交通的会合点。 画面从货运码头开始，到汴河转弯流出画面为止，桥上一段是人物最密集的地方，人头密集。桥下却出现了惊险的一幕：一只即将过桥的大船放倒了桅杆，船失去拉纤的动力，在激流下横转，如果不及时处理就会有侧翻的危险。紧急时刻，船上有人撑篙，有人准备接缆绳，有人似乎在大声喊着"上游的船让开"……

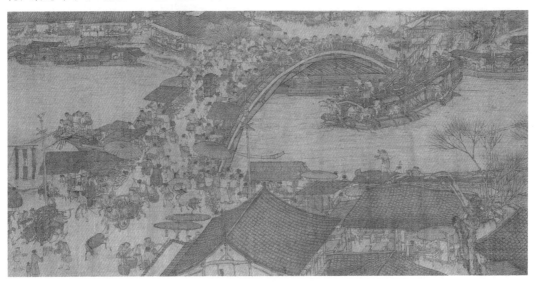

桥上还有贩卖铁器、鞋子等各种摊位，有为谁先通过而争吵的人，有相互打招呼的，也有看热闹的。桥下有一家名为"十千脚店"的酒楼，生意红火。酒楼门外有"运钞车"，"送外卖"的小哥，还有正在喝茶的挑担汉子……大多数人都在为生活忙碌。

争吵的人

十千脚店

赶集。从汴城河转弯后的街市起，到画幅的尾段，中间有一道城门。城门外的十字街口车水马龙，抬轿的、赶猪的……来来往往，还有一队从城门门洞经过的来自中亚的骆驼队。

骆驼队

城门内税务所官员忙着办税，城内比城门外更热闹繁华。城门内屋宇一栋紧挨一栋，有茶坊、酒肆、脚店、肉铺、庙观、公廨等。商店中有专营罗锦匹帛的，有专营"沉檀拣香"的，还有专营"香火纸马"的。医药门诊、大车修理、看相算命、修面整容等应有尽有。大商店门口扎着"彩楼欢门"，以招揽生意。店家、住宅都挂了招牌，"正店""孙羊店""王员外家""赵太丞家"……还有一家大约是医生兼营药店，门口立着高大的广告牌，上面写着"治酒所伤真方集香丸""大理中丸医肠胃"。

汴河两岸各种消费店铺样样都有

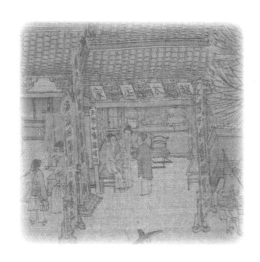

街市上的行人摩肩接踵，络绎不绝，有的正在做交易，有闲来无事看街景的士绅，有骑高头大马的官吏，有肩挑叫卖的小贩，有乘着轿子的"大家"眷属，有身负背篓的行脚僧人。还有听说书的途巷小儿，有酒楼中狂饮的贵家子弟，有城门边行乞的残废老人。另一边还有个书生，像两耳不闻窗外事，正在专心读圣贤书。人群中男女老幼，士农工商，各有所得。

身着便装的官人骑着官马悠闲逛街

驾——，闪开闪开……

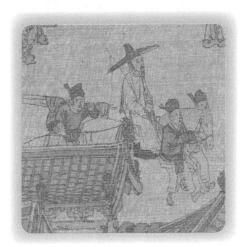

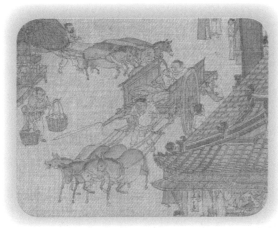

画面最后，画家巧妙地安排了一个问路的情节。一个身背包袱、手提方盒的外乡人，也许是进城来投奔亲戚或朋友的，由于不熟悉路，正向当地人打听。他一面倾听被问者的答话，一面回头，向画外张望，显然那就是他要去的地方。这一回头，把看画的人引向了一个更加广阔的天地，让我们产生更多联想。这正是"画有尽而意无穷"之妙。

据斋藤谦所撰的《拙堂文话》统计，在五米多长的画卷里，共有各色人物 1643 人，动物 208 只，28 艘船只，30 栋房屋楼宇，20 辆车，8 抬轿，170 棵树。

画家有话说

我是张择端。

我出生在距孔子故里不远的山东诸城，出于对儒学的热爱，父母给我取的名字里包含了对我的期望。

我早年喜欢写写画画，曾在汴京大相国寺游学、读书。汴京城的繁华让我流连忘返，我喜欢这有烟火气息的生活，所以常在汴河两岸游逛。汴河是都市的命脉，是繁华的来源与开始。

我想，要是能把这些都画下来挂在房中，不出门就可以欣赏该有多好，那样的话读书之余也可以换换脑筋。于是，我开始动手描绘大桥、店铺、车马及河里的行船。几年来，考试成绩不见长进，画技倒是越来越精了。当我把一幅幅画作摆在一起，竟有了半个京城的样子。

我参加科举原本是为了做官、参与政事。现在一想，如果此路不通，把自己的想法画下来，当个画家也不错啊！于是，之后我每日潜心作画，将功名利禄视为浮云。

我用画笔把遇到的一切记录下来，将画中的每个场景、人物及动态都力求表现恰当，如同我在现实中所不能达成的夙愿，不能解决的问题。我的笔不愿忽略任何一个人物：那些辛苦劳作忙碌操持的脚夫、挑夫、小贩……与坐轿、骑马的权贵人物一同出现于汴河的大街上……

有人问，你要画到什么时候才结束呢？

对于我，世界唯剩一支画笔而已。画到画该结束的时候结束最好。

藏在名画里的秘密

作品以手卷形式，采用散点透视的构图法，将看似繁杂的景物、人物、情节等纳入画面中，显得层次有序，既有变化又统一协调。从头至尾，用无中断的长构图表现出一座城市生活的时间节点，一气呵成地以生动的画面讲述北宋都城的市井生活。

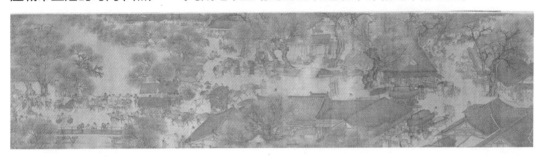

画中人物繁多，人物大的不足3厘米，小的如豆粒，虽说人物形体微小，却衣着不同，神情各异，个个纤毫毕现，栩栩如生，其间穿插各种情节性的活动，戏剧性较强。

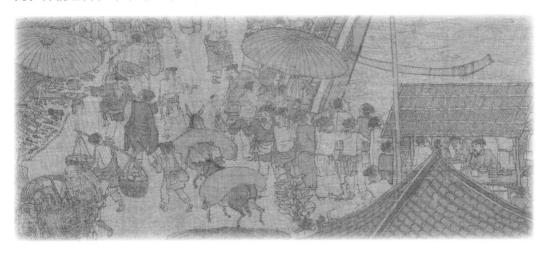

整幅画用笔遒劲简率，设色淡雅，大手笔与精细的手笔相结合，体现出半工半写人物风俗画生动的特点。多种画科技法呈现丰富，如人物、马用工笔设色；山水、树石采用青绿画法；建筑舟船采用界画法，工整准确；浮云流水使用白描法。

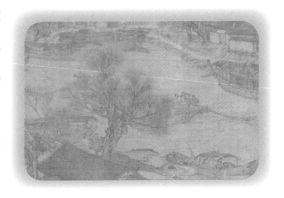

画家俯瞰的角度因地而异发生变化。

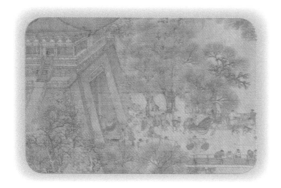

站在高处的鸟瞰绘制以及正在桥上往下看的人

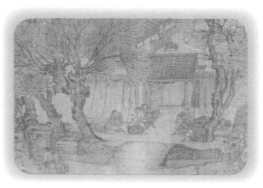

平视中的守卫体现了画者仁心

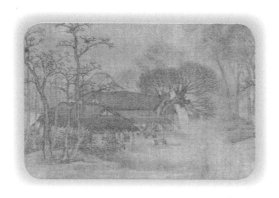

水平视线中的村落风光

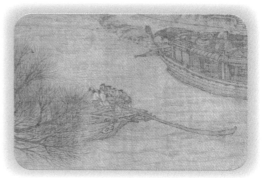

站在桥上俯瞰河面的船只

场景描绘及人物动态、表情的细节呈现栩栩如生。

"里面加的可不是香精，而是麝香哟！"

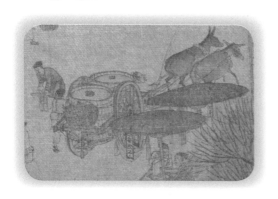

这"香饮子"是不是如今夏天必备的冷饮？

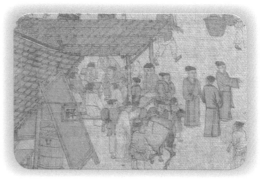

"解"字铺门前排队的人这么多，大家最近比较烦？

画里的故事——传奇国宝的曲折收藏史

你知道吗？在历史上，《清明上河图》曾五次进皇宫，又四次从宫中被盗走。

当年，张择端完成这幅长卷后，将它献给了宋徽宗。宋徽宗用"瘦金体"在图上亲笔题写"清明上河图"五个字，并钤上双龙小印。

1126年，金兵南下，《清明上河图》流落民间。蒙古灭金吞宋，建元朝，《清明上河图》二次进宫。据图后尾纸记载，元代后期至正年间，宫内有一装裱匠，趁装裱的机会，用临摹本把真本偷换出宫，卖给了某位高官。

后来，这名官员被派往外地驻守，负责保管画的人又把它卖给了杭州人陈某。元末至明嘉靖年间，此画至少倒过八九次手，博雅好古的杨准在京搜访古名家真迹时，发现了这幅画并倾囊买下。

1524年，《清明上河图》转手至长洲人陆完。陆完死后，其夫人将此图缝入枕中。陆夫人擅长绘画的外甥王某，求借看《清明上河图》，并借机临出一幅摹本对外出售。都御史王忬从王某手中买到这一摹本，献给了当时的权臣严嵩，却被认出是假画。

严嵩不甘心，在得知陆完的儿子将《清明上河图》真迹卖至昆山顾鼎臣后，将这幅画强行索去。后来严府被抄，《清明上河图》被没收进宫廷。明万历时期，飞扬跋扈的太监冯保将此画盗出宫去，此后不知去向。

到了清代，浙江桐乡人陆费墀、湖广总督毕沅先后收藏了此画，毕沅死后家产被没收入宫，《清明上河图》因此四入皇宫。

1911年，清朝末代皇帝溥仪将重要文物偷运出宫，《清明上河图》第四次被运出皇宫。出宫后，这幅画先是被存放在天津，伪满政权成立后又相继被带到了长春伪满皇宫、东北博物馆。新中国成立后，这幅画被拨交北京故宫博物院，收藏至今。

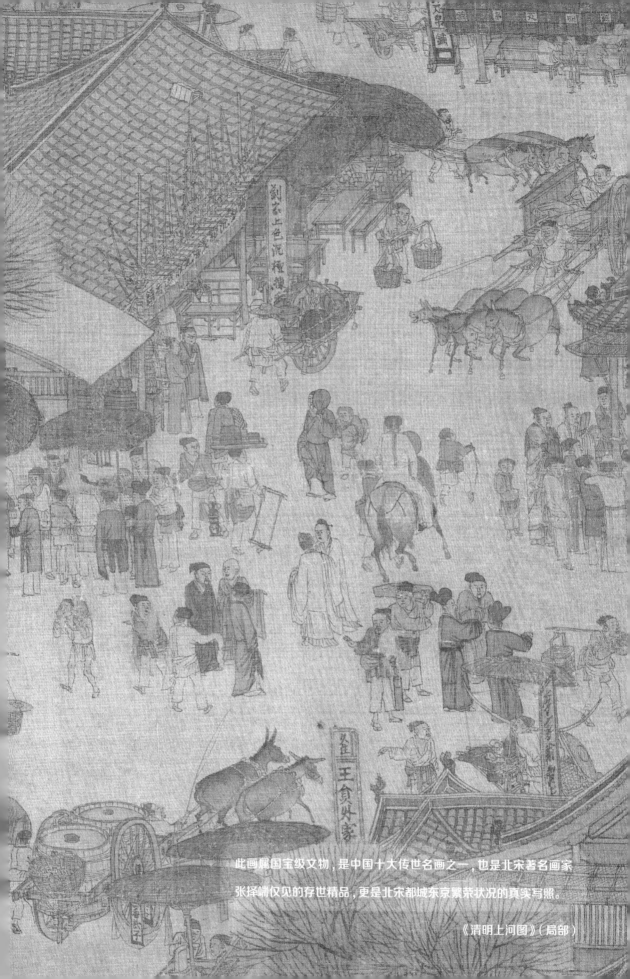

此画属国宝级文物，是中国十大传世名画之一，也是北宋著名画家
张择端仅见的存世精品，更是北宋都城东京繁荣状况的真实写照。

《清明上河图》（局部）

耕织图

男耕女织，劳动最光荣

【南宋】楼璹 作

耕作图，纸本，长卷，设色，纵32.6厘米，横1034厘米

美国弗利尔美术馆藏，元程棨摹本

美国赛克勒美术馆藏

蚕织图，绢本设色，手卷，纵27.5厘米，横513厘米

黑龙江省博物馆藏

惊蛰一过，万物复苏，

农夫们就开始忙碌起来了，

浸种、耕耙、布秧、插秧、灌溉……

家里的女人们也不闲着，

浴蚕、采桑、采茧、拣丝……

这便是中国古代农业社会的典型写照。

当过县令的楼璹（shú）出入田间地头与桑麻人家，

精心绘制了这幅耕织"连环画"。

来吧，一起体验插秧播种的乐趣，

享受缫丝织布的成果吧！

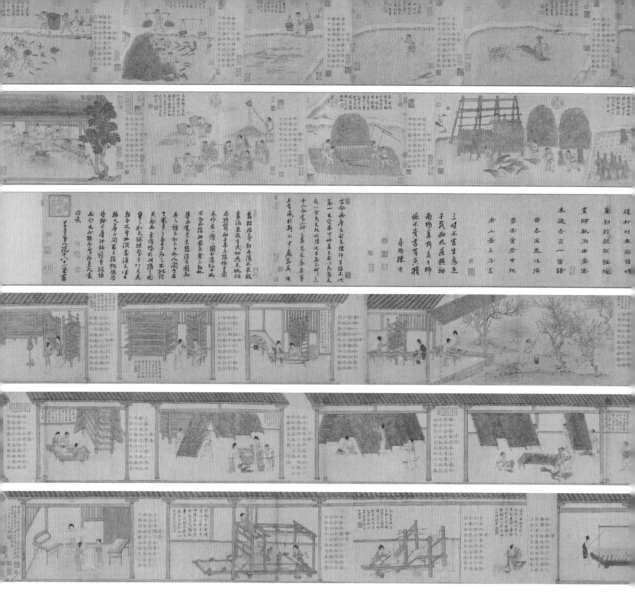

该画为一幅长卷轴。

从右向左展开，根据卷首题识可知这幅画是程棨（qíng）临摹楼璹所画。

这卷《耕织图》有耕图 21 幅，包括：浸种、耕、耙耨、耖、碌碡、布秧、淤荫、拔秧、插秧、一耘、二耘、三耘、灌溉、收割、登场、持穗、簸扬、砻、舂碓、籭、入仓，描绘了稻谷从栽培到成熟后加工的整个过程，图中出现了龙骨水车、桔（jié）槔（gāo）、戽（hù）斗、镰刀、秧篮、犁、耖、碌碡等 30 余种农具。

浸种：初春的农舍前，春水初涨，一名老人拄拐观望，一名壮年男子站在水田中，伸出双手准备接过另一名男子手里装着稻种的筐筐，并将它放入溪田中，这就是浸种，是种植水稻的第一步，它展现了中国古代水稻种植技术的先进。

耕：农人身着短裤，赶着水牛用犁翻地松土。图中牛的套具包括曲轭（è）、耕盘、

28

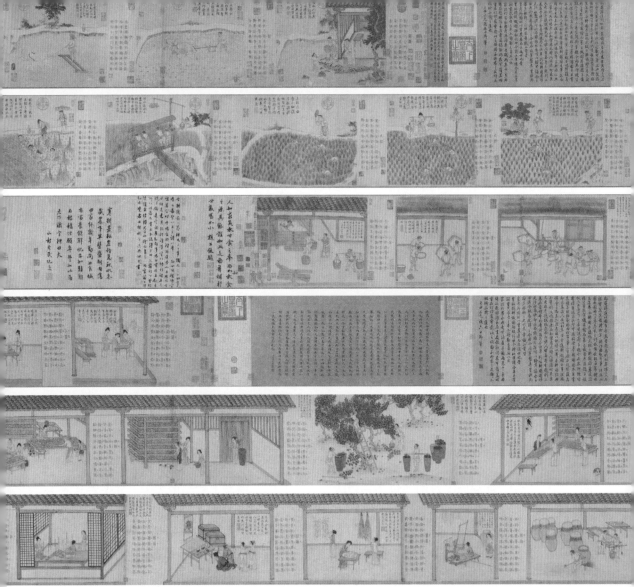

绳索等已十分完备。

耙耨（nòu）：农人戴着斗笠，冒着春寒站在耙耨上，赶着水牛，将翻松的土地中的大土块弄碎，并将大草垛子剔除出来。耨耙是南方水稻田特有的除草农具。

耖（chào）：农人穿着短裤，在充满泥浆的田地里，扶耖驱赶着一头水牛，来来往往地把整个畦田都走遍了。耖是一种疏通田泥的农具。

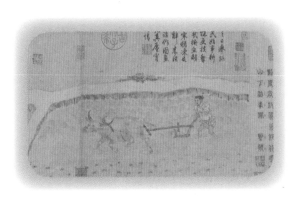

碌（liù）碡（zhou）：农夫推着农具碌碡平整水田，这是布秧前最后的一项准备工作。眼看到了地头，农夫将碌碡提起，吆喝耕牛掉头，继续重复之前的动作。

布秧：抓住时节播种布秧，才能有好收成。农人手提竹筐一边在田里撒种，一边祈祷："期待今年有个好收成啊！"

淤荫：秧苗已经萌芽，水田上一片嫩绿。一名农人站在田埂上，手持农具，正在往田里撒草木灰肥料，帮助秧苗的加速生长。

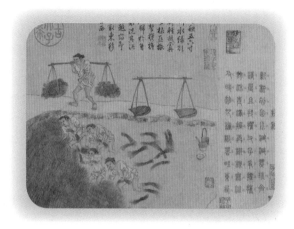

拔秧：等到秧苗长到五六寸长的时候，农人们就开始在水田里忙碌地拔秧了，他们把拔起来的秧苗凑成一束一束的，并用扎秧草扎起来；另外的农人将秧苗束用畚箕一担担挑到其他田里进行移植。

插秧：插秧、拔秧是水稻种植过程中最紧张、最繁忙的工序。田间的男丁们正争抢农时，大家配合有序，整个画面紧张而热闹。

一耘：插秧后的水田要经历三次除草。一耘时，堤岸上的两位农人一左一右正在开闸放水。青青的禾苗露出水面，戴着斗笠的农人们站在水田中，弓腰拔除田里的杂草。

二耘：二耘开始了。天气炎热，农人在烈日下除草，挥汗如雨。"哎——，吃饭喽！"农妇带着孩子给劳作的男丁送午饭。

三耘：盛夏，秧苗长势喜人，到了三耘的时候了。青壮男丁在烈日下匍匐在水田中耕耘除草。田边赶来送水的老翁手持蒲扇遮蔽烈日，仿佛正在招呼男丁们过来休息喝水。

灌溉：水是农作物的命脉。为了水稻更好地生长，人们正在使用踩着龙骨水车将低处的池水引入水田。

龙骨水车：我国古代最著名的农业灌溉机械之一

收割：不知不觉间，稻谷黄了，收割的季节到了。农人们全家都出动，不光大人们用镰刀割稻谷，连孩童也参与到拾稻穗的行列中。

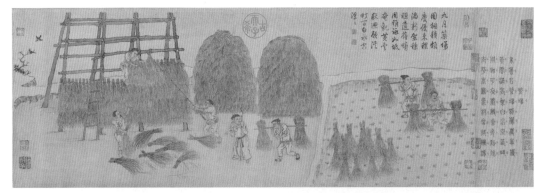

持穗：收回来的稻谷稻穗朝外，被堆成圆形的小山。四位农人两两相对手持连枷，站在层层堆积的稻垛前，不同角度地拍打稻穗，使稻谷从稻穗上脱粒。

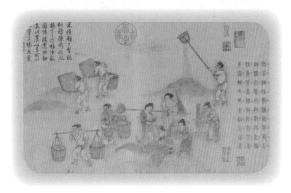

簸扬：晾晒场上，男女老少齐上阵。有的用筛簸，筛掉杂物；有的将木锨高高扬起，借风力一遍遍筛着稻谷中的杂质；妇人们在春碓，让稻谷进一步从稻穗中脱离；还有的挑着担，担上满是筛好的稻谷。

砻（lóng）：草棚农舍下，一位农人正在往木制的砻倒送稻米，四名青壮农人正合力推杆磨稻米，碾去稻壳，口中仿佛喊着号子："嘿哟——，嘿哟——"，旁边的几名农人正在筛糠。

春（chōng）碓（duì）：几个年轻农人正用力地春米，还有的农人将米放在竹筛簸箕里再过一遍筛。

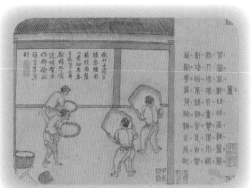

簏（lù）：农人忙忙碌碌地捧着竹筛簸箕，里面堆满了晶莹的稻米。

入仓：一位农人挑着沉甸甸的担子快意而来，将干净的稻米入仓，人们沉浸在丰收的喜悦中。

织图 24 幅，包括浴蚕、下蚕、喂蚕、一眠、二眠、三眠、分箔、采桑、大起、捉绩、上蔟、炙箔、下蔟、择茧、窖茧、缫丝、蚕蛾、祀谢、络丝、经、纬、织、攀花、剪帛，描绘了从养蚕到丝织的整个过程。

浴蚕：屋舍内三名女子，正在浴蚕。浴蚕是一种选育蚕种的方法，宋代流行石灰水浴法，将蚕纸浸在盂盆内，浸浴十多天后捞出，用微火将水分烤干，保存在密封的盒子里。

下蚕：谷雨刚过，妇人们就开始取出蚕卵进行孵化，等待着它们的变化。

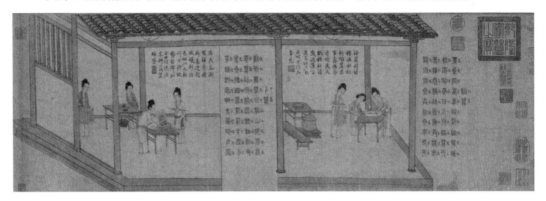

喂蚕：一名男子在树下采摘桑叶，桑树在风中摇曳。屋内的妇人们正往竹篾（miè）盘里添加桑叶，蚕宝宝只有吃得好才能吐出更好的丝来。

一眠：屋内的木架子上，蚕宝宝正在睡眠中。旁边的长凳上，一名妇人做着针线活，另一名妇人怀里抱着正在吃奶的婴儿。

二眠：蚕房里的蚕宝宝们继续安睡着，这时已经可以看见桑叶间白白胖胖的蚕。两名负责照看蚕宝宝的妇人在这难得的闲暇中开心地逗弄着怀中的小孩儿。

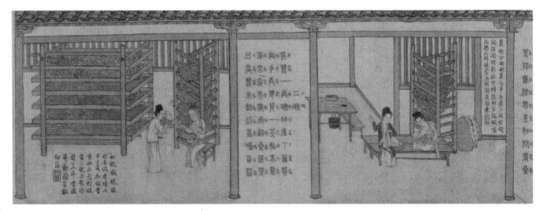

三眠：巨大的木架子上，蚕宝宝还在睡眠中，虽然外表看似静止不动，它的体内却进行着蜕皮的准备。两位妇人熬夜举着灯烛守在蚕房里观察着。

分箔（bó）：蚕宝宝们长大了！屋内的四名女子正两两合力抬移蚕架，原先的箔太小，

需要将它们转移到空间更大的筐中，以促成蚕宝宝结茧。

采桑：蚕宝宝们的食量越来越大了，为了保障它们有足够的食物，青壮男子们一起去采桑叶。这时的桑树枝繁叶茂，桑叶肥厚。

大起：一筐筐新鲜的桑叶从门外送进蚕房，只听得"沙沙沙"一片声响……蚕宝宝长大了，大部分的蚕宝宝已完成蜕皮，此时需要更频繁地投喂桑叶了。

捉绩：连老奶奶都来到蚕房指导，饲蚕需要认真观察，薄饲勤添桑叶，同时也要及时去粪除沙。

上蔟（cù）：农人们辛勤忙碌着准备蚕宝宝上蔟，是指将适熟蚕逐头捉起放在蚕蔟上。诗文中强调此时蚕已老，需要轻拿轻放。

炙箔：一位妇人正蹲在地上用扇子扇

这是我国最早的窖茧技术图像

火，是为了调节蚕房的温度，防止蚕茧燥湿，加快蚕结茧；另一位妇人正在查看架上的蚕茧。

下蔟：蚕结茧后，农人将蚕茧从蔟上摘取下来，放入竹筐里，有人正在用秤称蚕茧，统计重量。

择茧：蚕房里，桌旁一家老少四人正在一张大桌上拣选蚕茧。看来蚕宝宝养得不错，每个人的脸上都洋溢着笑容。

窖茧：为了延长缫丝的期限，必须窖茧，也叫贮茧。屋内的蚕农正在给蚕茧撒上轻盐，——储藏密封。

缫丝：蚕农妇正坐在脚踏缫车旁，忙碌地用火煮茧、引练蚕丝。

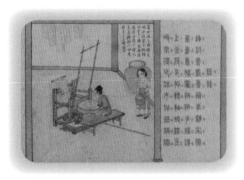

这是我国最早的脚踏缫车图像

蚕蛾：屋中的三名妇人正在挑选着蚕种，以备明年用。

祀（sì）谢：一年的蚕事完毕，一名富商模样的男子与家人摆好祭品祭神，以祈求蚕事丰顺。

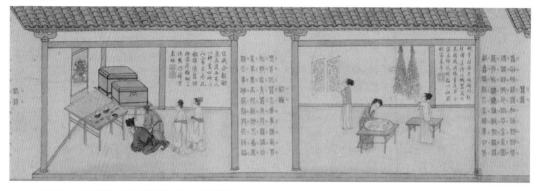

接下来就是蚕丝逐渐变成织品的过程了。

先是前期的准备工作：络丝、整经、摇纬。络丝画面中的少女拿着之前缫好的丝线绷展，两名妇人将这些丝线缠在一个个筵子上。整经的画面中，三名女子将这些筵子整齐地列在地上，引出丝絮，再卷在经轴上。在摇纬的画面中，一名年轻女子用纬车将筵子上的丝线缠绕到一根竹管上。

后期就是织丝、攀花。屋内的二位织妇望着用织机织出的丝绸，开心地笑了。

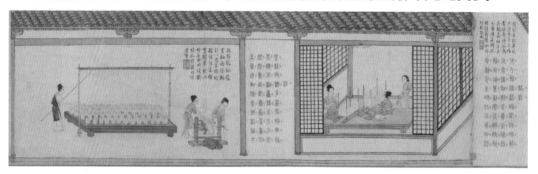

此画第一次画出了提花机的全部部件，是世界上最早的结构完整的大型提花机

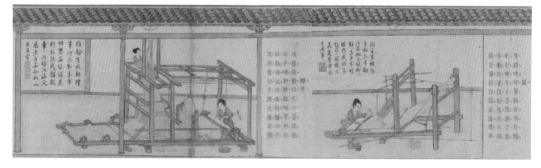

剪帛：丝帛织好了，屋中的三名妇人正在张布剪裁，准备做新衣裳喽！

我是楼璹。

我出身于仕宦家庭，家父属于实干派的地方官，我从小耳濡目染，决心长大后也要当个好官。

43 岁时，我来到临安府於潜任县令。为了当好百姓的父母官，我这个浸淫书画诗词的世家子弟，开始关心田间地头和百姓的民生大计。

我是个亲历派，几年来跑遍了县治域内的田头地角。在乡野山涧间，在春风秋月的轮替中，我感受到劳作带来的勃勃生机，体会到了农民劳作、耕织的辛苦和丰收的喜悦。

我也是个思想派，经常思考究竟以何种方式，既可记录当地农民生产方式，又可直观地供后人学习借鉴之用？我想到了以图文结合的方式展现劝课农桑的主题，以 45 幅图，配 45 首诗，说明图意。

我用闲余时间绘制当时农民使用戽斗、桔槔和龙骨车抽水灌田的情景，也绘出了当时已经广泛使用的素织机和花织机，让人们更形象地了解本地蚕桑及纺织的发展面貌……

这幅画得到宋高宗毫不掩饰的喜爱。他把它作为后宫了解农村、农业生活的一个样本。

你们看，画家的笔也是很重要的，不是吗？

藏在名画里的秘密

此画采用图配诗的连环画形式记录耕作与蚕织的系列图谱，图文并茂地展示四时农事场景。

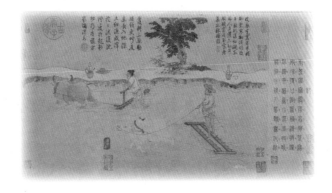

采用高度的写实主义，力求最大限度地还原生活的原貌。形象生动、细腻传神地描绘人物和场景的动态，比例和谐。

线条流畅多样，根据不同的物体表现"十八描"技法均有呈现。常见的有铁线描、枯柴描、混描、柳叶描、钉头鼠尾描、行云流水描等。

在《蚕织图》中，宏观上以建筑作为整体构图的框架，如同蒙太奇的电影胶片手法将整个作品分为 24 个独立的画面，并将这些画面有机串联成一幅完整的、连续的影像画面。

着重经营每个物象的位置关系，力求画面的均衡与变化。图中人物布局是经过画家的精心推敲，或两三成组，或单独而立，并采用了独特的构图法。

井字四位构图法将画面构图中心置于横向三等分线与竖向"三等分线的"中心，使得画面构图具有很强的稳定性与均衡感。

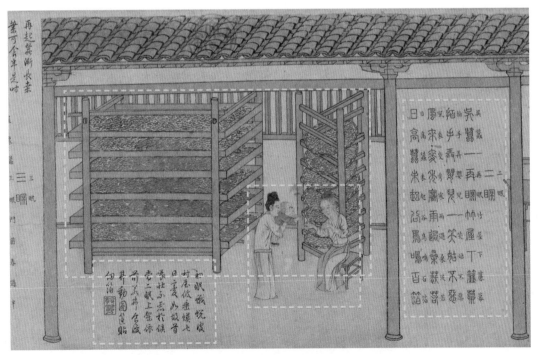

井字四位构图法使画面中的物象及人物的布置既有变化又有统一。

画里的故事——历代皇帝的《耕织图》传承

最早的《耕织图》是南宋於潜（今浙江临安）县令楼璹绘制的，距今将近九百年。写实手法的《耕织图》很适合作劝课农桑的宣传材料，因而受到历代朝廷的提倡和百姓的欢迎。历代画家都有仿制《耕织图》。有的是原样摹绘，有的是改编重绘。就像河流的下游或支流，其源头都是楼璹的《耕织图》。

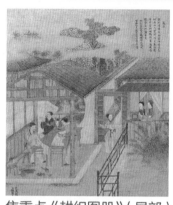

焦秉贞《耕织图册》（局部）

清代康熙年间，由于皇帝对于耕织的重视，《耕织图》的版本就更多了。

清康熙二十八年（1689年），康熙皇帝晚年，皇四子胤（yìn）禛（zhēn）命宫廷画师以《康熙御制耕织图》为蓝本，摹绘了一套《耕织图》进献给康熙。

有意思的是，这套图中，皇四子胤禛别出心裁地让画师以自己和妻子、孩子为原型，分别画成图中的农夫织妇，他们身披蓑衣、拿起农具，在田间地头上演了一场"田园秀"。

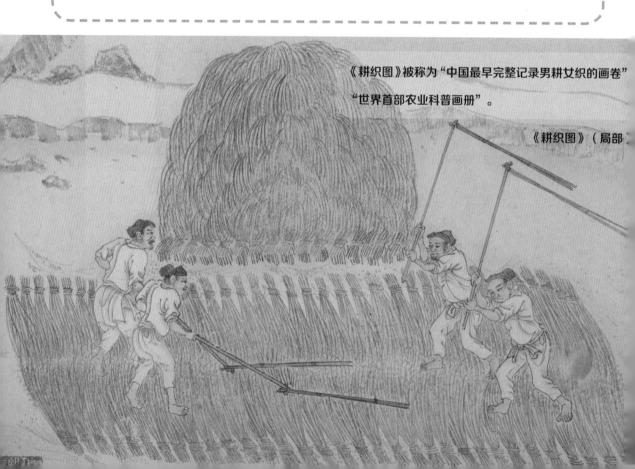

《耕织图》被称为"中国最早完整记录男耕女织的画卷""世界首部农业科普画册"。

《耕织图》（局部）

踏歌图

嘿呦嘿，一起垅上踏歌

【南宋】马远 作

绢本，设色，纵192.5厘米，横111厘米

北京故宫博物院藏

面对画家马远的这幅画，

请凝神静气，侧耳倾听，

你能听到村庄中传出来的歌声，

踏地的**节拍声**和欢快的**笑声**吗？

那些在田垄上略带**醉意**的农人，

在阳春后的一场宿雨中，

在**山野林间**，

用**踏地而歌**的方式表达对**国泰民安的祈福**。

在"**一门五代皆画手**"的马远笔下，

踏歌是对仙乡乐土的终极向往。

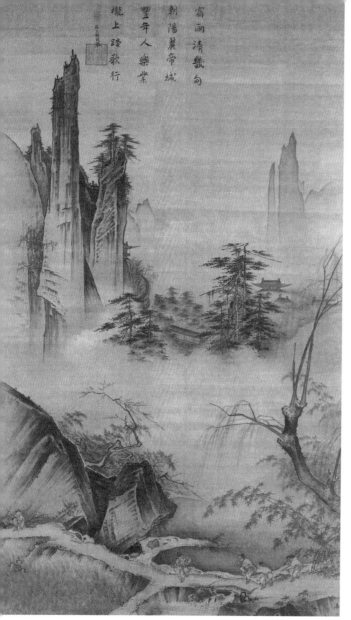

《踏歌图》为卷轴画，可自上而下观赏。画家绘制了霁雨初晴的京城郊外景色，以及丰收之年的农民在田垄上踏歌而行的欢乐场景。

画面中最引人注意的是上方直入天际的奇峰，颀长、嶙峋的三峰错落有致，右侧山峰上直立着清奇俊逸的松树，姿态高洁挺拔。远山虚渺在层叠的云霭中，烟云缭绕回环在幽谷，松林及庙宇楼阁在画面中部若隐若现。

随着画面向下推进，巨石旁的田野阡陌清晰可见，溪流涓涓，垂柳依依，青竹与梅花相映成趣。一条蜿蜒的山路横贯画面，如同五线谱中的延音线。六个农人如同其间跳动的音符，他们姿态各异地行走在田间小路上。从他们的肢

体动态可看得出每个人都洋溢着喜悦之情，也许是酒后的欢愉，使他们边踏边唱，好不快活。

一位戴花的老者处于C位，他白须长髯，脸色红润，右手扶着手杖，左手挠腮，脚下似乎还打着拍子，边踏步边回头招呼身后的同伴。他身后的两人或双手打拍子，或跟着节拍弯腰扭动。扛着酒葫芦的农人，美滋滋地走在最后。

什么是踏歌？
踏歌原是中国民间一种不拘程式的娱乐形式，即用脚踩踏节拍而作歌，宋时已经在百姓中流行开来。人们口唱欢歌、两足蹬踏，动作自由、活泼，在庆祝丰收、节日等时候，会集体踏歌而行。这种娱乐形式在平民百姓中甚为盛行。

陇道左边的两个小孩兴趣盎然地看着他们踏歌，给画面添加了一份别样的童趣。

画面上方留白处附有"赐王都提举"的题诗："宿雨清畿（jī）甸，朝阳丽帝城。丰年人乐业，垄上踏歌行。"

我是马远。

也有人称我为"马一角",是因为我在绘画中做了超越常规的举措,以独特的构图形式而得名。我笔下的峭峰总是直上而不见其顶,或绝壁直下而不见其脚,或孤舟泛月一人独坐……以此形成独特的绘画语言。

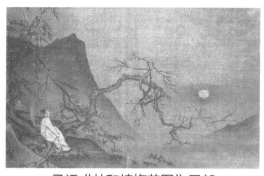

马远《林和靖梅花图》局部

我们马家共有 5 代 7 人为皇帝翰林画苑效力,可谓是绘画世家。不过,如何用画表达皇家的心声,呈现太平盛世振奋人心的景象,比绘制一幅巨型山水画更难。

靖康之变后,我从沐京来到富饶的杭州,生活要重新开始。皇帝一道诏令,要画院呈现一批有正能量的、表现国泰民安的画作,我不禁揣摩刚即位不久的新皇的意图。

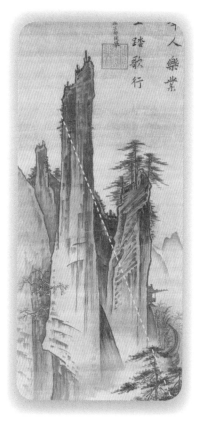

有难度也有挑战,但我很快有了思路。我用田家地头观察到的农人乐丰的场景与主题结合,将农人丰年祈福的风俗融入画中,最终完成了这个难题,并且得到了皇帝的嘉奖和众人的肯定。

那么,我也要为自己的画作丰产踏歌祝贺了。你看,那个画中最快乐的老者,也许就是我的化身呢!

藏在名画里的秘密

画家采用"一角式"布局,用"以小见大"和留白的方式表现更为广大的空间。从左至右以对角

线分割，形成左实右虚的结构。画面左边奇峰巨采用"一角式"布局，用"以小见大"和留白的方式表现更为广大的空间。从左至右以对角线分割，形成左实右虚的结构。画面左边奇峰巨石，右边穿插远山及殿阁，右下方疏柳和翠竹枝叶摇曳，姿态纷呈，及点景人物的动态，构成以静待动的艺术效果，使画面达到视觉感官的平衡。

此图在具体画法上，卧石与秀峰主要用大斧劈皴，其中在秀峰上夹用些许长披麻皴，岩石的凝重，秀峰的峭险与水纹柔和的勾法形成强烈的对比。

人物刻画生动，左右两组互相呼应的 6 个人物，形象各异，动态十足。

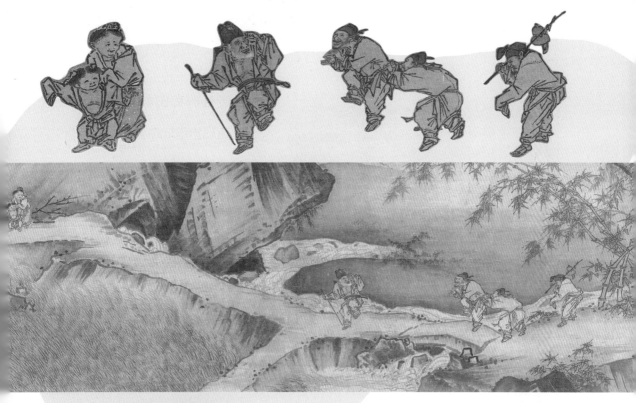

画面中的巨石斧劈皴形势更为刚烈，运笔猛厉迅疾，方劲挺直，棱角分明，以浑厚的墨气和雄健的笔力，表现山石的阴阳面，强调山石的刚坚和磅礴的气势。

画家画树枝以瘦硬线条向下斜拖，被人称为"拖枝马远"。柳树枝干高扬而柳条稀疏富有精致，更显示了作者提炼形象的功夫，山间树干虬曲，树枝斜出伸展，几丛翠竹用双钩填色的工笔画出，置于大笔渲染的树石之中，显得生机盎然。

近处的稻田刻画得非常精细，表现出稻叶在微风中轻轻飘动的感觉。

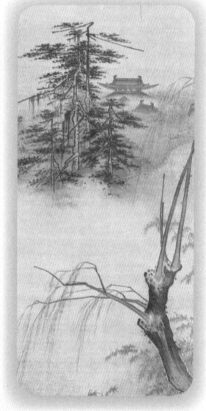

画家在右边显著位置画了一株高柳，使之贯入上部，使得画面上、下连为一体，给人一种空灵、自然之感。

画里的故事——一角画韵隐藏的哀伤

当初出茅庐的夏圭才气横溢地入职南宋画院时,被称为"马一角"的马远已到中年,他的画作在当时名满全城。作为宋光宗、宁宗两朝最受重视的宫廷画家之一,马远常会被指定创作命题之画。

比如这幅《踏歌图》,是宁宗皇帝为展现丰收盛世的祥和而要求马远绘制的,这对于马远而言如同戴着镣铐起舞。丰收是老百姓一年中最大的愿望,也是历代皇帝与士大夫们的心之所向。马远一面表现了丰收踏歌、欢乐喝酒的农人自娱场景,一面使用他惯用的构图方式,用角隅山水提醒人们,大宋河山只有半壁,偏安只在一隅。用这"残山剩水"的隐喻体现对失去国土和死亡百姓的哀伤,这种悲凉和自哀藏在画面深处。

当两位才华不凡的画家相遇,虽然年龄、地位和成就有一定的差距,但爱才的马远很快发现了天赋异禀的夏圭,他们相互欣赏,很快成了情谊深厚的"忘年交"。马远把自己的独门技巧亲授给夏圭,夏圭很快掌握了"带水斧披皴"和"半边构图"法。

在马远的影响下,夏圭在创作构图时也常只取画面的一半,被世人称之"夏半边"。"马一角"和"夏半边"成为南宋最有特点的画家,并影响了后世的画家。

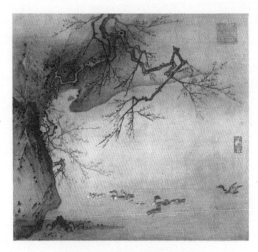
马远的《梅石溪凫图》

夏圭的《坐看云起图》

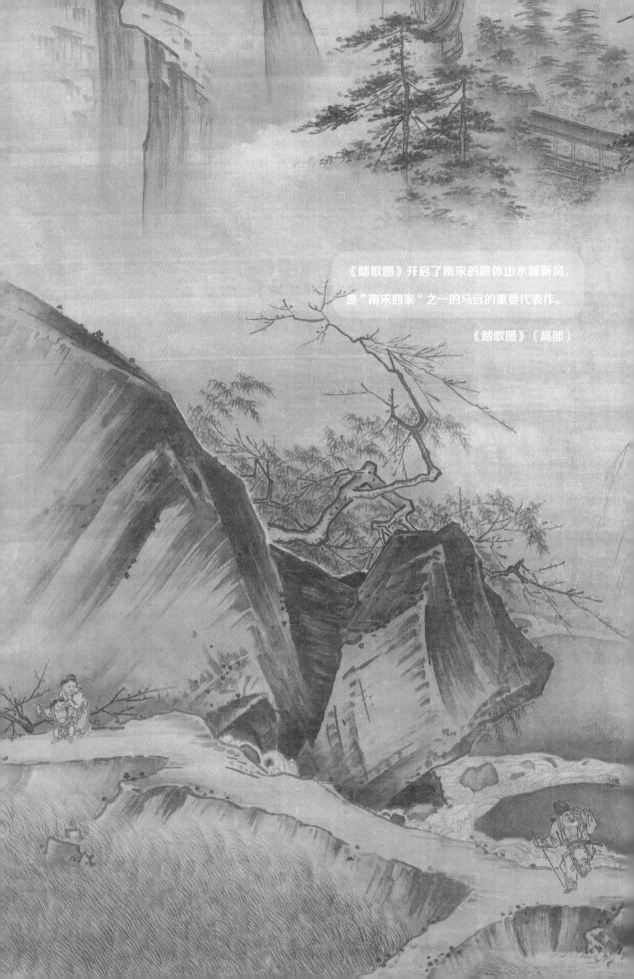

《踏歌图》开启了南宋的院体山水画新风，是"南宋四家"之一的马远的重要代表作。

《踏歌图》（局部）

品茶图

朋友，喝茶吗？

【明】文徵明 作
纸本，设色，纵142厘米，宽40厘米
台北故宫博物院藏

谷雨过后，正是新茶上市的时候，

在万籁俱静的空山中，

与朋友相约在一间临水的草屋，

用甘洌的山泉，煮一瓮青碧的茶水，

直到茶香袅袅、氤氲满室，

举杯品茗，与知己相谈，

人生之乐，不过如此。

"茶痴"文徵明喜好约茶雅集，

在他的眼中，

"阳羡茶"＋"惠山泉"即是人间至味。

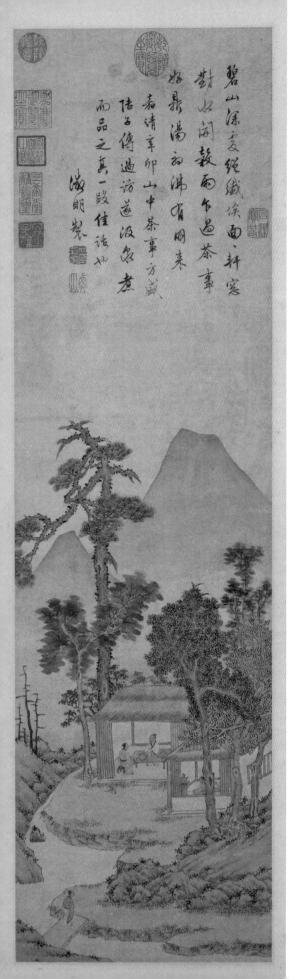

《品茶图》为立轴画，自上而下观赏。

山峦青葱，几棵参天古木旁，草堂幽雅，一棵苍松虬枝伟岸，似乎与山并肩。溪流环绕，潺潺而过。草堂内几榻明净，二位雅士端坐室内，正享受清茶对啜之乐。从跋文可知画中人正是文徵明和友人陆子傅。案几上有书卷、笔砚、茶壶、茗盏等。

画中的雅士正是画者本人。

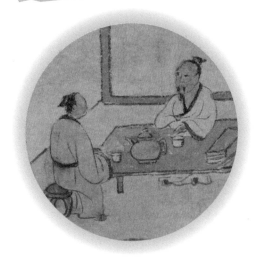

我来喽，已经闻到茶香了！

草堂右侧有一间专门的茶室，茶童正在煽火煮水。草堂外不远处的石板桥上，另一人正趋步赶来，想来他一定是来赴文徵明的茶约。

画面山静日长，集树成林。如雾茶烟，竹炉汤沸，似乎闻到隐隐的茶香飘来。

画上有题诗：碧山深处绝纤埃，面面轩窗对水开。谷雨乍过茶事好，鼎汤初沸有朋来。

诗后跋文：嘉靖辛卯，山中茶事方盛，陆子传（注：陆子传即陆师道，文公徵明之门生也）。过访，遂汲泉煮而品之，真一段佳话也。

画家有话说

我是文徵明。

我生于苏州官宦书香门第，长于太湖之畔，是文天祥的后人。但我却是个笨小孩，11 岁才会说话。对此，我的父亲一直抚慰家人："这孩子，面貌清奇，骨骼不俗，将来不会痴傻一生，他的福气别人比不上。"

知子莫若父。后来，我把"明四家"的三个少年奇才送走了，还又多活了三分之一个世纪。说起我活到 90 岁的长寿秘密，那就是饮茶和诗画。我从小随父痴于茶事，不饮酒但茶不离口。每次赶考，必要停留在惠山汲取一道惠山泉煮茶，喝完后才会满口余香地奔赴考场。我的考试运一直不好，屡考屡不中，九次参加乡试都没有成功。

26 岁时，我拜沈周为师学画。三年后，我的父亲在温州知府任内去世，从此我的家庭陷入贫困，后来我只好以笔墨为生。

直到五十多岁，我才圆了仕学之梦。不过，在翰林院做了几年待诏，倍受同行排挤后，57 岁的我决定辞职归乡，买茶园制新茶，隐乡创作。晚年的我真的是开窍了，茶诗、茶画、茶文、茶学研究，都有所体悟。品茶品水、今古茶技、采茶制茶，无一不精。

来吧，尝尝这用绢包装如圆月般的阳羡贡茶饼，再用惠山泉在地炉上烹煮。我在禅榻上饮茶，与唐朝爱茶雅士卢仝和陶谷隔空对饮，遂提笔绘下一幅品茶图。

你闻到画中的茶香了吗？

藏在名画里的秘密

此画为诗文书画相结合的佳作，带有浓郁的文人儒雅气质。画中的林木、溪水展现出自然的勃勃"生机"，画中人怡然自得的对饮显示出"温厚平和"的气质，整个画面有天人合一的韵味。

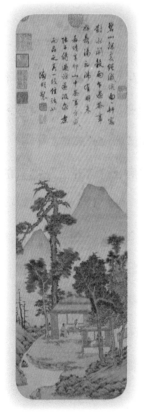

构图严谨缜密，兼具"深远、高远"之法。画面空间留白比例几乎占据全画的一半。远山的处理简单平实，并无晕染，只为映衬中景的树木和前景的人物，显示出层次感。

用笔劲力有度，每一笔均经过高度提炼，细致紧密，强调简练，使线条具有书法意味。树石的穿插勾写严谨，无多余、迟疑或丛杂的用笔，形成工秀清苍的风格。

与画家的细笔画相对的是粗笔画，他的粗笔画师从沈周及元代吴镇，笔墨淋漓但骨力上却没有沈周的粗笔苍劲。他的笔墨即使"粗"，也有清秀湿润的特色，粗线条中仍有粗细旋转的变化，墨色浓、干、湿，层次丰富又浑然一体。

画家受"元四家""云林墨法"的影响，发扬惜墨如金的风格，多用中锋，极少用侧笔，墨少，干淡，显得既简约又润泽。淡墨和更淡墨的错落使用，与浓墨产生幽深感，浓淡变化丰富而自然。

画里的故事——茶痴"喝茶去"

文徵明从家乡出发到南京赶考乡试，已经三十五岁了。路经惠泉，阳光正好，听鸟鸣数声，一路风景怡人。

看有人在惠泉试泉品茶，文徵明闻到茶香，不禁心神荡漾，差点忘记自己要赶考乡试的事，"管它的什么科考，此刻先喝了这杯茶再说！"

年少时的文徵明读过《茶经》，对惠泉十分向往，家乡离惠泉仅一百多里，可是忙于科考的文徵明却无暇去试泉品茶。

这次来到惠泉，文徵明终于实现了多年以来的夙愿。他当即作了一首五言长诗《咏慧山泉》，发出来自肺腑的感慨，"少时阅《茶经》，水品谓能记。如何白里间，慧泉曾未试？"

文徵明取出自己携带的先春茶，生火烹水瀹茶，亲自手烹惠泉茶，感觉妙不可言。

不幸的是，这次科考他再次落榜。不过在回家的途中，他又来到惠泉，两次访泉仅相隔一个月的时间。在来的路上，文徵明就决定无论是否考上，都要再次回访惠泉。这场约定促成了诗句"东行不负酌泉盟，一笑再理登山屐"。

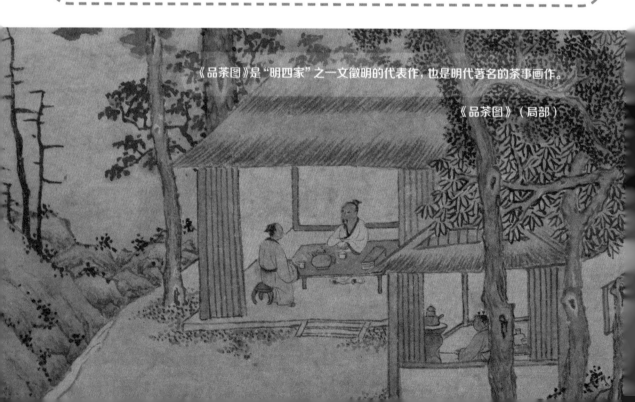

《品茶图》是"明四家"之一文徵明的代表作，也是明代著名的茶事画作。

《品茶图》（局部）

蕉林酌酒图

芭蕉叶下，与老莲同消万古愁

【明】陈洪绶 作

绢本，设色，纵156.2厘米，横107厘米

天津博物馆藏

一丛硕大的芭蕉下，

立着千万年秀叠的湖石，

凝视远方的**高士端酒独酌**，

当下和往古，**永恒和刹那**，

在陈洪绶的笔下中消解了界限。

那幽冷迷蒙的月光，

如同打开一条**时间的通道**，

让我们循着酒意微醺的**诗情画意**，

感受画中人超然世外的洒脱与通达。

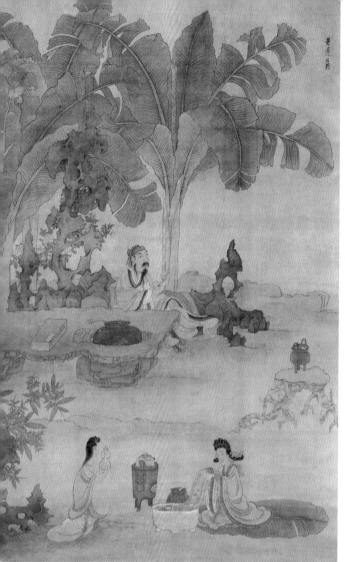

此画为立轴，自上而下观赏。

高大摇曳生姿的芭蕉林和玲珑剔透的湖石是画中人的背景，一位白衣高士坐在山石做成的几案前，手把古爵酒杯，悠然酌酒。

人生无常，美酒得尝！

他持酒对斜阳，凝视远方，似乎要穿过脆弱、短暂的当下，穿过尘世的纷纷扰扰，穿过冬去春来、花开花落的时光隧道，任性灵飞翔。

画面下方，一名女子手中捧着酒壶正走向炉火正旺的青铜火炉，炉子上亦烧着酒。

另一名女子正将菊花倒入鼎器中，她就坐在一片大芭蕉叶上，如同踏着一片祥云而来。

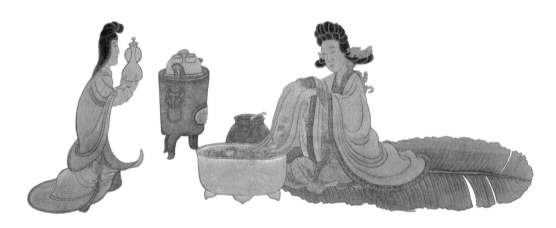

画面中除了隐喻着生命的蓬勃与脆弱的芭蕉，还有青葱的翠竹与盛开的月季花。室外的地上还陈设着诸多器物，古朴的鼎、琴、壶、书等，显示主人公是一位超然世外的好古博雅之士。

画家有话说

我是陈洪绶。

我从小爱画画。4岁时，我就能在墙上画比自己个头还高的画像。9岁时，我跟着随"浙派三大家"之一的蓝瑛学画花鸟，老师夸奖我很有天赋。

31岁时，我参加会试却没中。后来进入国子监，奉命临摹历代帝王像。皇帝看我画得不

陈洪绶《杂画册》（其一）（局部）

错，要任命我为内廷供奉宫廷画家，但我目睹了太多政权腐败的现象，所以，我抗命了！

清兵入关后，我用画和酒表达悲恸及忠贞之情，自号"悔迟、老迟"，借此表达在明亡后，还在继续苟活的罪恶感。我有充分的理由，可以不以身殉明，因为六儿三女、一妻一妾，全家生计都依赖我一人。

明朝灭亡后，我的内心苦到极致了。作为明末清初画家中的异类奇葩，我开启了一种完全不同的画风，不按套路出牌，大闹晚明清初画坛。

自从离京后，隐居，削发为僧，后又还俗参禅。我在自家庭院里种满芭蕉，常在芭蕉林下饮酒作画，灵感来了，便喝酒助兴。我的家人为我拾捡菊花煮酒烹茶，我将酒意中的思考绘入画中。一尊香炉，一册古书，一杯菊酒，尽在画中。

最终，我将选择绝食而逝。从容离开乱世，也许是一代画家的荣耀。

藏在名画里的秘密

画中实物的意象繁多，每一物品均有寓意。

高士身后摇曳生姿的芭蕉构成了一个鲜活的婆娑世界，而女子身下的芭蕉席，则是生命即将枯萎的一种暗示。通过芭蕉这一形象暗示着应放弃对物质的执着，追求永恒的宁静。

我们是时间的见证，脆弱又坚韧

锈迹斑斑的青铜器代表着永恒不变，青铜器上泛绿的锈迹，是时间的见证。

石头代表永恒与不变。湖山与石桌、石凳，象征永恒的世界。晚年的画家心志不变，面对"国破"的"巨变"，只好在绘画中寄托情思。

画中的形象均用细劲的线描勾勒而成，芭蕉奇石用笔简洁刚健，线条如同刀刻，变化多端，刚柔又曲折。线条的长短、疏密、粗细、力度均与画面形象表现有关。

画家的人物画以夸张怪异闻名于世，强调人物形象的抽象和象征意味，注重对画中主题人物的感受，形象处理上神态自如，气质高古，衣纹线条细劲流畅，线条柔中有刚，如屈铁盘丝、游丝描，衣纹组合富于装饰趣味。

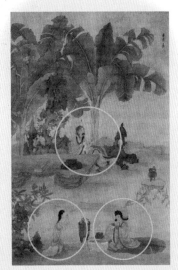

画面中的三个人物构成稳定的三角形，三角形的构图如同一座山，又称"构图铁三角"，有稳定、均衡和坚实之感。

此画总体以青绿冷色调为主，仅在蕉花、靠垫和仕女的内衣部位点染朱红，万绿丛中有几点红，对比鲜明而强烈，却无艳俗之气。

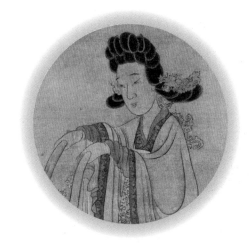

古铜器上的石绿、石青锈斑，赋色淡雅透明。

画里的故事——从形似到神似

明末的诸暨（jì），有一个喜欢画人物像的少年。

传说，他曾闭门十日，在杭州临摹北宋著名画家李公麟的七十二贤石刻。画完出来后，他问别人："我画得怎样？"人们回答说："很像。"他很高兴，却转身又闭门十日临摹，出来后又问别人："我这次画得怎样？"人们回答说："不像了。"他听了反而更高兴。人们不解，他却解释说："我已经从形似进步到了神似。"

这位既尊重传统而又敢于突破的画家就是陈洪绶，他流传下来的《蕉林酌酒图》等人物画作，对后世产生了深远影响。

陈洪绶《升庵簪花图》

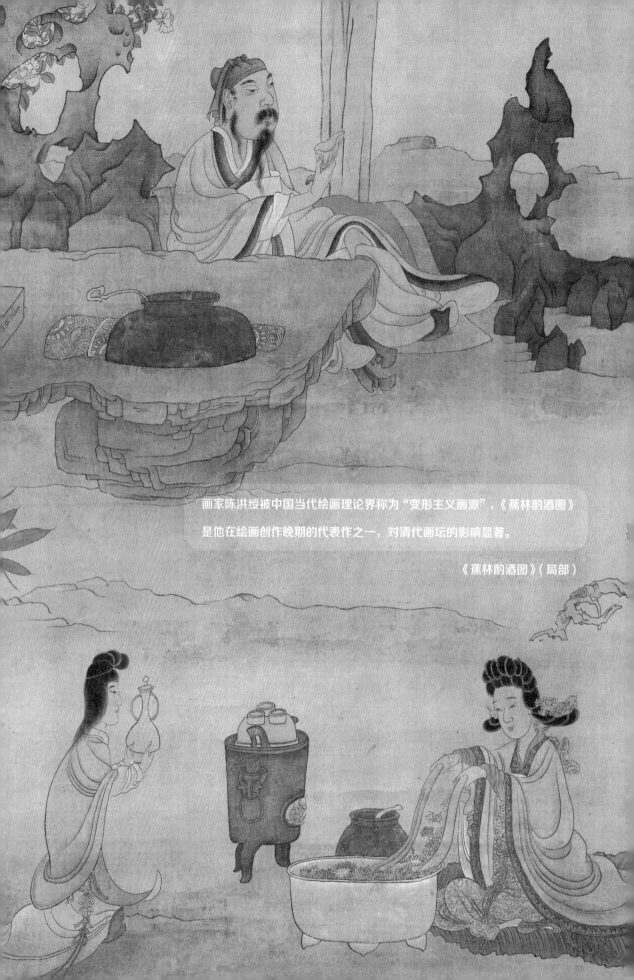

画家陈洪绶被中国当代绘画理论界称为"变形主义画派"，《蕉林酌酒图》
是他在绘画创作晚期的代表作之一，对清代画坛的影响显著。

《蕉林酌酒图》（局部）

中国画术语

泥金

泥金为"金碧山水"山水画中常用的中国画颜料，是用金箔和胶水制成的金色颜料，常用于书画、涂饰笺纸，或调和在油漆里涂饰器物。在中国画中一般用于钩染山廓、石纹、坡脚、沙嘴、彩霞，以及宫室、楼阁等建筑物。

提按

国画中的提按法是指用毛笔在垂直方向做上下用笔的动作，向上为提，向下为按。作画时常会通过用笔的提按变化在一笔中画出粗细不同的线条。

点花法

点花法是中国画中绘花瓣的方法之一，采用浓淡水墨点染。主要特点是落笔成形，一笔下去不能涂改，通过墨彩的干湿浓淡变化，笔法的刚柔、轻重、顿挫等因素，既表现花卉的形态和质感，又传达作者的情感。

一角式构图

一角式构图是一种独特的构图法，指不取全景、只取物象的局部的构图法。画面有大面积的留白，视觉开阔放松，自然感强，留有一定的想象空间。

大斧劈皴

大斧劈皴是山水画技法名。用笔如斧劈木片，一边厚一边薄，有大、小斧劈之分。大斧劈皴是一种偏锋直笔皴，起笔较重，直势皴出。由于笔迹宽阔，清晰简洁，适宜表现大块面积的山石。大斧劈用笔苍劲而方直下，须如斩钉，方中带圆，形势雄壮、磅礴，墨气浑厚。

拖枝马远

拖枝马远是指画家马远喜欢用独特手法画树，所画枝条常有七八处屈曲，大都倒挂，以瘦硬线条向下斜拖，被人称为"拖枝马远"。

战笔水纹描

战笔亦称"颤笔"，就是颤动着行笔，以取得线条遒劲的效果，使点画表现出一种涩势。形虽颤颤，却要求用笔留而不滑，停而不滞，此描法近似水纹波浪。线条特点是节奏感强。用中锋下笔尤宜藏锋，衣纹重叠似水纹而顿挫，疾如摆波。

十八描

十八描，中国画技法名。古代人物衣服褶纹的各种描法。明代邹德中《绘事指蒙》载有"描法古今一十八等"。

分为三大类，一是游丝描类。行笔慢，多以中锋出之，压力均匀，线性始终如一，变化较少。铁线描、曹衣描、琴弦描皆属于这一类。代表画家是顾恺之。

二是柳叶描类，行笔快，变化多，压力多在线条的中段。枣核描、橄榄描、行云流水描均属之。代表画家是吴道子。

三是减笔描类，行笔快，多用侧锋，与纸面压擦力大，压力多集中在线的一段，而又由线到面，线性变化大。竹叶描、枯柴描等皆属之。梁楷最喜用此法。

变形主义画派

陈洪绶画人物时主张"宁拙勿巧，宁丑勿媚"，追求在古意中融合大巧若拙的韵致，其所作人物形象并不追求传统审美的精确与形似，表露出扭曲和夸张的形象特点。人物造型夸张奇特，笔法遒劲，设色古雅，后世称其风格为"变形主义"。